孙子兵法

孙浩茗左笔镜体书法

 人民美术出版社

〔目录〕

始计篇第一……………○○一

作战篇第二……………○○五

谋攻篇第三……………○○九

军形篇第四……………○一三

兵势篇第五……………○一七

虚实篇第六……………○二○

军争篇第七……………○二七

九变篇第八……………○三三

行军篇第九……………○三五

地形篇第十……………○四一

九地篇第十一…………○四七

火攻篇第十二…………○五八

用间篇第十三…………○六二

孙浩茗左笔镜体书法　孙子兵法

孙浩茗左笔镜体书法

孙子兵法

孙 浩 茗 左 笔 镜 体 书 法 孙子兵法

孙浩茗左笔镜体书法　孙子兵法

〇〇四

孙 浩 茗 左 笔 镜 体 书 法 　 孙子兵法

〇〇五

孙浩茗左笔镜体书法

孙子兵法

〇〇六

孙浩茗左笔镜体书法　孙子兵法

孙浩茗左笔镜体书法

孙子兵法

○○八

孙浩茗左笔镜体书法　孙子兵法

孙浩茗左笔镜体书法

孙子兵法

孙浩茗左笔镜体书法 孙子兵法

孙浩茗左笔镜体书法　孙子兵法

孙浩茗左笔镜体书法

孙子兵法

孙 浩 茗 左 笔 镜 体 书 法 　 孙子兵法

〇一四

孙浩茗左笔镜体书法　孙子兵法

〇一五

孙浩茗左笔镜体书法　孙子兵法

〇一六

孙浩茗左笔镜体书法　孙子兵法

〇一七

孙浩茗左笔镜体书法

孙子兵法

〇一八

孙浩茗左笔镜体书法　孙子兵法

〇一九

孙 浩 茗 左 笔 镜 体 书 法 孙子兵法

孙浩茗左笔镜体书法　孙子兵法

孙浩茗左笔镜体书法　孙子兵法

孙浩茗左笔镜体书法 孙子兵法

孙浩茗左笔镜体书法

孙子兵法

〇一四

孙浩茗左笔镜体书法　孙子兵法

孙浩茗左笔镜体书法　孙子兵法

孙浩茗左笔镜体书法　孙子兵法

孙浩茗左笔镜体书法

孙子兵法

〇二八

孙浩茗左笔镜体书法　孙子兵法

孙浩茗左笔镜体书法　孙子兵法

孙 浩 茗 左 笔 镜 体 书 法 孙子兵法

孙浩茗左笔镜体书法

孙子兵法

孙 浩 茗 左 笔 镜 体 书 法 　 孙子兵法

孙 浩 茗 左 笔 镜 体 书 法

孙子兵法

〇三四

孙浩茗左笔镜体书法　孙子兵法

〇三五

孙浩茗左笔镜体书法　孙子兵法

〇三六

孙浩茗左笔镜体书法　孙子兵法

〇三七

孙浩茗左笔镜体书法　孙子兵法

〇三八

孙 浩 茗 左 笔 镜 体 书 法 ── 孙子兵法

〇三九

孙浩茗左笔镜体书法　孙子兵法

孙浩茗左笔镜体书法　孙子兵法

〇四一

孙 浩 茗 左 笔 镜 体 书 法

孙子兵法

孙浩茗左笔镜体书法　孙子兵法

〇四三

孙浩茗左笔镜体书法

孙子兵法

〇四四

孙 浩 茗 左 笔 镜 体 书 法 　 孙子兵法

〇四五

孙浩茗左笔镜体书法

孙子兵法

〇四六

孙浩茗左笔镜体书法　孙子兵法

〇四七

孙浩茗左笔镜体书法

孙子兵法

〇四八

孙浩茗左笔镜体书法 孙子兵法

〇四九

孙浩茗左笔镜体书法　孙子兵法

〇五〇

孙浩茗左笔镜体书法　孙子兵法

孙浩茗左笔镜体书法·孙子兵法

孙浩茗左笔镜体书法　孙子兵法

孙浩茗左笔镜体书法

孙子兵法

〇五四

孙浩茗左笔镜体书法　孙子兵法

〇五五

孙浩茗左笔镜体书法　孙子兵法

〇五六

孙浩茗左笔镜体书法　孙子兵法

〇五七

孙浩茗左笔镜体书法　孙子兵法

孙浩茗左笔镜体书法　孙子兵法

〇五九

孙浩茗 左笔镜体书法

孙子兵法

〇六〇

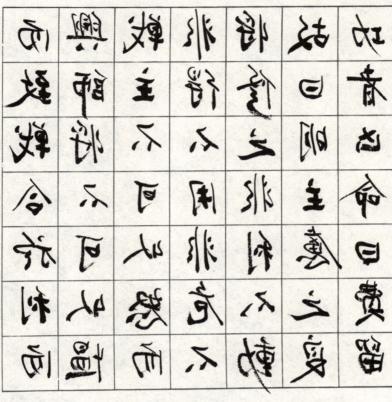

孙 浩 茗 左 笔 镜 体 书 法 孙子兵法

〇六二

孙浩茗左笔镜体书法　孙子兵法

〇六三

孙浩茗左笔镜体书法　孙子兵法

〇六四

孙浩茗左笔镜体书法　孙子兵法

〇六五

孙浩茗左笔镜体书法

孙子兵法

〇六六

《孙子兵法》

始计第一

孙子曰：

兵者，国之大事，死生之地，存亡之道，不可不察也。故经之以五事，校之以计，而索其情：一曰道，二曰天，三曰地，四曰将，五曰法。道者，令民于上同意，可与之死，可与之生，而不危也；天者，阴阳、寒暑、时制也；地者，远近、险易、广狭、死生也；将者，智、信、仁、勇、严也；法者，曲制、官道、主用也。凡此五者，将莫不闻，知之者胜，不知之者不胜。故校之以计，而索其情，曰：主孰有道？将孰有能？天地孰得？法令孰行？兵众孰强？士卒孰练？赏罚孰明？吾以此知胜负矣。将听吾计，用之必胜，留之；将不听吾计，用之必败，去之。计利以听，乃为之势，以

孙浩茗左笔镜体书法

孙子兵法

作战第二

佐其外。势者，因利而制权也。兵者，诡道也。故能而示之不能，用而示之不用，近而示之远，远而示之近。利而诱之，乱而取之，实而备之，强而避之，怒而挠之，卑而骄之，佚而劳之，亲而离之，攻其无备，出其不意。此兵家之胜，不可先传也。夫未战而庙算胜者，得算多也；未战而庙算不胜者，得算少也。多算胜少算，而况于无算乎！吾以此观之，胜负见矣。

孙子曰：凡用兵之法，驰车千驷，革车千乘，带甲十万，千里馈粮。则内外之费，宾客之用，胶漆之材，车甲之奉，日费千金，然后十万之师举矣。其用战也，胜久则钝兵挫锐，攻城则力屈，久暴师则国用不足。夫钝兵挫锐，屈力弹货，则诸侯乘其弊而起，虽有智者不能善其后矣。故兵闻拙速，未睹巧之久也。夫兵久而国利者，未之有也。故不尽知用兵之害者，则不能尽知用兵之利也。善用兵者，

谋攻第三

役不再籍，粮不三载，取用于国，因粮于敌，故军食可足也。国之贫于师者远输，远输则百姓贫；近师者贵卖，贵卖则百姓财竭，财竭则急于丘役。力屈中原、内虚于家，百姓之费，十去其七；公家之费，破军罢马，甲胄矢弓，载盾矛橹，丘牛大车，十去其六。故智将务食于敌，食敌一钟，当吾二十钟；芉秆一石，当吾二十石。故杀敌者，怒也；取敌之利者，货也。车战得车十乘以上，赏其先得者而更其旌旗。车杂而乘之，卒善而养之，是谓胜敌而益强。故兵贵胜，不贵久。故知兵之将，民之司命。国家安危之主也。

孙子曰：夫用兵之法，全国为上，破国次之；全军为上，破军次之；全旅为上，破旅次之；全卒为上，破卒次之；全伍为上，破伍次之。是故百战百胜，非善之善也；不战而屈人之兵，善之善者也。故上兵

孙浩茗左笔镜体书法

孙子兵法

伐谋，其次伐交，其次伐兵，其下攻城。攻城之法为不得已。修橹轒辒，具器械，三月而后成，距堙，又三月而后已。将不胜其忿而蚁附之，杀士三分之一而城不拔者，此攻之灾也。故善用兵者，屈人之兵而非战也，拔人之城而非攻也，毁人之国而非久也，必以全争于天下，故兵不顿而利可全，此谋攻之法也。故用兵之法，十则围之，五则攻之，倍则分之，敌则能战之，少则能逃之，不若则能避之。故小敌之坚，大敌之擒也。夫将者，国之辅也。辅周则国必强，辅隙则国必弱。故君之所以患于军者三：不知军之不可以进而谓之进，不知军之不可以退而谓之退，是谓縻军。不知三军之事而同三军之政，则军士惑矣；不知三军之权而同三军之任，则军士疑矣。三军既惑且疑，则诸侯之难至矣。是谓乱军引胜。故知胜有五：知可以战与不可以战者胜，识众寡之用者胜，上下同欲者胜，以虞待不虞者胜，将能而君不御者胜。此五者，知胜之道也。故曰：知己知彼，百战不殆；不知彼而知己，一胜一负；不知彼不知己，每战必败。

军形第四

孙子曰：

昔之善战者，先为不可胜，以待敌之可胜。不可胜者，守也；可胜者，攻也。守则不足，攻则有余。故善战者，能为不可胜，不能使敌之必可胜。故曰：胜可知，而不可为。不可胜者，守也；可胜者，攻也。

善守者藏于九地之下，善攻者，动于九天之上，故能自保而全胜也。见胜不过众人之所知，非善之善者也；战胜而天下曰善，非善之善者也。故举秋毫不为多力，见日月不为明目，闻雷霆不为聪耳。

善者也：战胜而天下曰善，非之善者也。故善战者之胜也，无智名，无勇功，故其战胜不忒。不忒者，其所措胜，胜已败者也。故善战者，立于不败之地，而不失敌之败也。是故胜兵先胜而后求战，败兵先战而后求胜。善用兵者，修道而保法，故能为胜败之政。兵法：一曰度，二曰量，三曰数，四曰称，五曰胜。地生度，度生量，量生数，数生称，称生胜。故胜兵若以镒称铢，败兵若以铢称镒。称胜者之战民也，若决积水于千仞之溪者，形也。

古之所谓善战者，胜于易胜者也。故善战者之胜也，无智名，无勇功，故其战胜不忒。不忒者，其先战而后求胜，胜已败者也。故善战者，胜于易胜者也。

兵势第五

孙子曰：

凡治众如治寡，分数是也；斗众如斗寡，形名是也；三军之众，可使必受敌而无败者，奇正是也；兵之所加，如以碫投卵者，虚实是也。凡战者，以正合，以奇胜。故善出奇者，无穷如天地，不竭如江海。终而复始，日月是也。死而更生，四时是也。声不过五，五声之变，不可胜听也；色不过五，五色之变，不可胜观也；味不过五，五味之变，不可胜尝也；战势不过奇正，奇正之变，不可胜穷也。奇正相生，如循环之无端，孰能穷之哉！激水之疾，至于漂石者，势也；鸷鸟之疾，至于毁折者，节也。故善战者，其势险，其节短。势如扩弩，节如发机。纷纷纭纭，斗乱而不可乱；浑浑沌沌，形圆而不可败。乱生于治，怯生于勇，弱生于强。治乱，数也；勇怯，势也；强弱，形也。故善动敌者，形之，敌必从之；予之，敌必取之。以利动之，以卒待之。故善战者，求之于势，不责于人故能择人而任势。任势者，其战人也，如转木石。木石之性，安则静，危则动，方则止，圆则行。故善战人之势，如转圆石于千仞之山者，势也。

虚实第六

孙子曰：

凡先处战地而待敌者佚，后处战地而趋战者劳。故善战者，致人而不致于人。能使敌人自至者，利之也；能使敌人不得至者，害之也。故敌佚能劳之，饱能饥之，安能动之。出其所必趋，趋其所不意。行千里而不劳者，行于无人之地也；攻而必取者，攻其所不守也。守而必固者，守其所必攻也。故善攻者，敌不知其所守；善守者，敌不知其所攻。微乎微乎，至于无形；神乎神乎，至于无声，故能为敌之司命。进而不可御者，冲其虚也；退而不可追者，速而不可及也。故我欲战，敌虽高垒深沟，不得不与我战者，攻其所必救也；我不欲战，虽画地而守之，敌不得与我战者，乖其所之也。故形人而我无形，则我专而敌分。我专为一，敌分为十，是以十攻其一也。则我众敌寡，能以众击寡者，则吾所与战之地不可知，不可知则敌所备者多，敌所备者多，则吾所与战者寡矣。故备前则后寡，备后则前寡，备左则右寡，备右则左寡，无所不备，则无所不寡。寡者，

孙浩茗左笔镜体书法

孙子兵法

备人者也：众者，使人备己者也。故知战之地，知战之日，则可千里而会战：不知战之地，不知战之日，则左不能救右，右不能救左，前不能救后，后不能救前，而况远者数十里，近者数里乎！以吾度之，越人之兵虽多，亦奚益于胜哉！故曰：胜可为也。敌虽众，可使无斗。故策之而知得失之计，候之而知动静之理，形之而知死生之地，角之而知有余不足之处。故形兵之极，至于无形。无形则深间不能窥，智者不能谋。因形而措胜于众，众不能知。人皆知我所以胜之形，而莫知吾所以制胜之形。故其战胜不复，而应形于无穷。夫兵形象水，水之行避高而趋下，兵之形避实而击虚：水因地而制流，兵因敌而制胜。故兵无常势，水无常形。能因敌变化而取胜者，谓之神。故五行无常胜，四时无常位，日有短长，月有死生。

军争第七

孙子曰：

凡用兵之法，将受命于君，合军聚众，交和而舍，莫难于军争。军争之难者，以迂为直，以患为利。故迂其途，而诱之以利，后人发，先人至，此知迂直之计者也。军争为利，军争为危。举军而争利，则不及；委军而争利则辎重捐。是故卷甲而趋，日夜不处，倍道兼行，百里而争利，则擒三将军，其法十一而至；五十里而争利，则蹶上将军，其法半至；三十里而争利，则三分之二至。是故军无辎重则亡，无粮食则亡，无委积则亡。故不知诸侯之谋，不能豫交；不知山林、险阻、沮泽之形者，不能行军；不用乡导者，不能得地利。故兵以诈立，以利动，以分和为变者也。故其疾如风，其徐如林，侵掠如火，不动如山，难知如阴，动如雷震。掠乡分众，廓地分利，悬权而动。先知迂直之计者胜，此军争之法也。《军政》曰：「言不相闻，故为之金鼓；视不相见，故为之旌旗。」夫金鼓旌旗者，所以一民之耳目也。民既专一，则勇者不得独进，怯者不得独退，此用众之旌旗。

劲者先，疲者后，其法十一而至；

则不及，委军而争利则辎重捐。

故迁其途，而诱之以利，后人发，先人至，此知迂直之计者也。

孙浩茗左笔镜体书法

孙子兵法

九变第八

孙子曰：

凡用兵之法，将受命于君，合军聚合。泛地无舍，衢地合交，绝地无留，围地则谋，死地则战，途有所不由，军有所不击，城有所不攻，地有所不争，君命有所不受。故将通于九变之利者，知用兵之法也。将不通九变之利，虽知地形，不能得地之利矣；治兵不知九变之术，虽知五利，不能得人之用矣。

故用兵之法，高陵勿向，背丘勿逆，佯北勿从，锐卒勿攻，饵兵勿食，归师勿遏，围师遗阙，穷寇勿追，此用兵之法也。

善用兵者，避其锐气，击其惰归，此治气者也。以治待乱，以静待哗，此治心者也。以近待远，以佚待劳，以饱待饥，此治力者也。无邀正正之旗，无击堂堂之陈，此治变者也。

之法也。故夜战多金鼓，昼战多旌旗，所以变人之耳目也。三军可夺气，将军可夺心。是故朝气锐，昼气惰，暮气归。

将有所不由，军有所不击，城有所不攻，地有所不争，君命有所不受。故将通于九变之利者，知用兵

孙浩茗 左笔镜体书法 孙子兵法

矣。是故智者之虑，必杂于利害，杂于利而务可信也，杂于害而患可解也。是故屈诸侯者以害，役诸侯者以业，趋诸侯者以利。故用兵之法，无恃其不来，恃吾有以待之；无恃其不攻，恃吾有所不可攻也。故将有五危，必死可杀，必生可虏，忿速可侮，廉洁可辱，爱民可烦。凡此五者，将之过也，用兵之灾也。覆军杀将，必以五危，不可不察也。

行军第九

孙子曰：

凡处军相敌，绝山依谷，视生处高，战隆无登，此处山之军也。绝水必远水，客绝水而来，勿迎之于水内，令半渡而击之利，欲战者，无附于水而迎客，视生处高，无迎水流，此处水上之军也。绝斥泽，唯亟去无留，若交军于斥泽之中，必依水草而背众树，此处斥泽之军也。平陆处易，右背高，前死后生，此处平陆之军也。凡此四军之利，黄帝之所以胜四帝也。凡军好高而恶下，贵阳而贱阴，

孙浩茗左笔镜体书法

孙子兵法

养生而处实，军无百疾，是谓必胜。丘陵堤防，必处其阳而右背之，此兵之利，地之助也。上雨水流至，欲涉者，待其定也。凡地有绝涧、天井、天牢、天罗、天陷、天隙，必亟去之，勿近也。吾远之，敌近之；吾迎之，敌背之。军旁有险阻、潢井、葭苇、林木、翳荟者，必谨覆索之，此伏奸之所处也。敌近而静者，恃其险也；远而挑战者，欲人之进也；其所居易者，利也；众树动者，来也；众草多障者，疑也；鸟起者，伏也；兽骇者，覆也；尘高而锐者，车来也；卑而广者，徒来也；散而条达者，樵采也；少而往来者，营军也；辞卑而备者，进也；辞强而进驱者，退也；轻车先出居其侧者，陈也；无约而请和者，谋也；奔走而陈兵者，期也；半进半退者，诱也；杖而立者，饥也；汲而先饮者，渴也；见利而不进者，劳也；鸟集者，虚也；夜呼者，恐也；军扰者，将不重也；旌旗动者，乱也；吏怒者，倦也；杀马肉食者，军无粮也；悬缻不返其舍者，穷寇也；谆谆翕翕，徐与人言者，失众也；数赏者，窘也；数罚者，困也；先暴而后畏其众者，不精之至也；来委谢者，欲休息也。兵怒而相迎，久而不合，又不相去，必谨察之。兵非贵益多也，惟无武进，足以

地形第十

孙子曰：

地形有通者、有挂者、有支者、有隘者、有险者、有远者。我可以往，彼可以来，曰通。通形者，先居高阳，利粮道，以战则利。可以往，难以返，曰挂。挂形者，敌无备，出而胜之，敌若有备，出而不胜，难以返，不利。我出而不利，彼出而不利，曰支。支形者，敌虽利我，我无出也，引而去之，令敌半出而击之，利。隘形者，我先居之，必盈之以待敌。若敌先居之，盈而勿从，不盈而从之。险形者，我先居之，必居高阳以待敌；若敌先居之，引而去之，勿从也。远形者，势均难以挑

并力料敌取人而已。夫惟无虑而易敌者，必擒于人。卒未亲而罚之，则不服，不服则难用。卒已亲附而罚不行，则不可用。故合之以文，齐之以武，是谓必取。令素行以教其民，则民服；令素不行以教其民，则民不服。令素行者，与众相得也。

孙浩茗左笔镜体书法

孙子兵法

战，战而不利。凡此六者，地之道也，将之至任，不可不察也。凡兵有走者、有驰者、有陷者、有崩者、有乱者、有北者。凡此六者，非天地之灾，将之过也。夫势均，以一击十，曰走。卒强吏弱，曰驰；吏强卒弱，曰陷；大吏怒而不服，遇敌怨而自战，将不知其能，曰崩；将弱不严，教道不明，吏卒无常，陈兵纵横，曰乱；将不能料敌，以少合众，以弱击强，兵无选锋，曰北。凡此六者，败之道也，将之至任，不可不察也。夫地形者，兵之助也。料敌制胜，计险厄远近，上将之道也。知此而用战者必胜，不知此而用战者必败。故战道必胜，主曰无战，必战可也；战道不胜，主曰必战，无战可也。故进不求名，退不避罪，唯民是保，而利于主，国之宝也。视卒如婴儿，故可以与赴深溪；视卒如爱子，故可与之俱死。厚而不能使，爱而不能令，乱而不能治，譬若骄子，不可用也。知吾卒之可以击，而不知敌之不可击，胜之半也；知敌之可击，而不知吾卒之不可以击，胜之半也；知敌之可击，知吾卒之可以击，而不知地形之不可以战，胜之半也。故知兵者，动而不迷，举而不穷。故曰：知彼知己，胜乃不殆；知天知地，胜乃可全。

九地第十一

孙子曰：用兵之法，有散地，有轻地，有争地，有交地，有衢地，有重地，有泛地，有围地，有死地。诸侯自战其地者，为散地；入人之地不深者，为轻地；我得亦利，彼得亦利者，为争地；我可以往，彼可以来者，为交地；诸侯之地三属，先至而得天下众者，为衢地；入人之地深，背城邑多者，为重地；山林、险阻、沮泽，凡难行之道者，为泛地；所由入者隘，所从归者迂，彼寡可以击吾之众者，为围地；疾战则存，不疾战则亡者，为死地。是故散地则无战，轻地则无止，争地则无攻，交地则无绝，衢地则合交，重地则掠，泛地则行，围地则谋，死地则战。古之善用兵者，能使敌人前后不相及，众寡不相恃，贵贱不相救，上下不相收，卒离而不集，兵合而不齐。合于利而动，不合于利而止。敢问敌众而整将来，待之若何曰：先夺其所爱则听矣。兵之情主速，乘人之不及，由不虞之道，攻其所不戒也。

凡为客之道，深入则专。主人不克，掠于饶野，三军足食。谨养而勿劳，并气

孙浩茗左笔镜体书法——孙子兵法

积力，运兵计谋，为不可测。投之无所往，死且不北。死焉不得，士人尽力。兵士甚陷则不惧，无所往则固，深入则拘，不得已则斗。是故其兵不修而戒，不求而得，不约而亲，不令而信，禁祥去疑，至死无所之。吾士无余财，非恶货也；无余命，非恶寿也。令发之日，士卒坐者涕沾襟，偃卧者涕交颐，投之无所往，诸、刽之勇也。故善用兵者，譬如率然。率然者，常山之蛇也。击其首则尾至，击其尾则首至，击其中则首尾俱至。敢问兵可使如率然乎？曰可。夫吴人与越人相恶也，当其同舟而济而遇风，其相救也如左右手。是故方马埋轮，未足恃也。齐勇如一，政之道也；刚柔皆得，地之理也。故善用兵者，携手若使一人，不得已也。将军之事，静以幽，正以治，能愚士卒之耳目，使之无知；易其事，革其谋，使人无识；易其居，迁其途，使民不得虑。帅与之期，如登高而去其梯；帅与之深入诸侯之地，而发其机；若驱群羊，驱而往，驱而来，莫知所之。聚三军之众，投之于险，此谓将军之事也。九地之变，屈伸之力，人情之理，不可不察也。凡为客之道，深则专，浅则散。去国越境而师者，绝地也；四彻者，衢地也；入深者，重地也；入浅者，轻地

孙浩茗左笔镜体书法

孙子兵法

也；背固前隘者，围地也；无所往者，死地也。是故散地吾将一其志，轻地吾将使之属，争地吾将趋其后，交地吾将谨其守，衢地吾将固其结，重地吾将继其食，泛地吾将进其途，围地吾将塞其阙，死地吾将示之以不活。故兵之情：围则御，不得已则斗，过则从。是故不知诸侯之谋者，不能预交；不知山林、险阻、沮泽之形者，不能行军；不用乡导，不能得地利。四五者，一不知，非霸王之兵也。夫霸王之兵，伐大国，则其众不得聚；威加于敌，则其交不得合。是故不争天下之交，不养天下之权，信己之私，威加于敌，则其城可拔，其国可隳。施无法之赏，悬无政之令。犯三军之众，若使一人。犯之以事，勿告以言；犯之以利，勿告以害。投之亡地然后存，陷之死地然后生。夫众陷于害，然后能为胜败。故为兵之事，在顺详敌之意，并敌一向，千里杀将，是谓巧能成事。是故政举之日，夷关折符，无通其使，厉于廊庙之上，以诛其事。敌人开阙，必亟入之，先其所爱，微与之期，践墨随敌，以决战事。是故始如处女，敌人开户；后如脱兔，敌不及拒。

〇八三

火攻第十二

孙子曰：

凡火攻有五：一曰火人，二曰火积，三曰火辎，四曰火库，五曰火队。行火必有因，因必素具。发火有时，起火有日。时者，天之燥也。日者，月在箕、壁、翼、轸也。凡此四宿，风起之日。

凡火攻，必因五火之变而应之：火发于内，则早应之于外，火发而其兵静者，待而勿攻，极其火力，可从而从之，不可从则上。火可发于外，无待于内，以时发之，火发上风，无攻下风，昼风久，夜风止。凡军必知五火之变，以数守之。

故以火佐攻者明，以水佐攻者强。水可以绝，不可以夺。夫战胜攻取而不惰其功者凶，命曰「费留」。故曰：明主虑之，良将惰之，非利不动，非得不用，非危不战。主不可以怒而兴师，将不可以愠而攻战。合于利而动，不合于利而止。怒可以复喜，愠可以复说，亡国不可以复存，死者不可以复生。故明主慎之，良将警之。此安国全军之道也。

用间第十三

孙子曰：

凡兴师十万，出征千里，百姓之费，公家之奉，日费千金，内外骚动，怠于道路，不得操事者，七十万家。相守数年，以争一日之胜，而爱爵禄百金，不知敌之情者，不仁之至也，非民之将也，非主之佐也，非胜之主也。故明君贤将所以动而胜人，成功出于众者，先知也。先知者，不可取于鬼神，不可象于事，不可验于度，必取于人，知敌之情者也。

故用间有五：有因间，有内间，有反间，有死间，有生间。五间俱起，莫知其道，是谓神纪，人君之宝也。乡间者，因其乡人而用之；内间者，因其官人而用之；反间者，因其敌间而用之；死间者，为诳事于外，令吾闻之而传于敌间也；生间者，反报也。故三军之事，莫亲于间，赏莫厚于间，事莫密于间，非圣贤不能用间，非微妙不能得间之实。微哉微哉！无所不用间也。间事未发而先闻者，间与所告者，非仁义不能使间，非微妙不能得间之实。微哉微哉！无所不用间也。间事未发而先闻者，间与所告者兼死。凡军之所欲击，城之所欲攻，人之所欲杀，必先知其守将、左右、谒者、门者、舍人之姓名，

孙浩茗左笔镜体书法

孙子兵法

令吾间必索知之。敌问之来间我者，因而利之，导而舍之，故反间可得而用也；因是而知之，故乡间、内间可得而使也；因是而知之，故死间为诳事，可使告敌；因是而知之，故生间可使如期。五间之事，主必知之，知之必在于反间，故反间不可不厚也。昔殷之兴也，伊挚在夏；周之兴也，吕牙在殷。故明君贤将，能以上智为间者，必成大功。此兵之要，三军之所恃而动也。

〇八六

责任编辑：王 萍 刘志江
特邀编辑：赵广波
装帧设计：肖 辉

图书在版编目（CIP）数据

孙浩茗左笔镜体书法：书谱、三字经、百家姓、千字文、孙子兵法／孙浩茗 著．
　－北京：人民出版社：人民美术出版社，2013.12
ISBN 978－7－01－012598－5

Ⅰ．①孙… Ⅱ．①孙… Ⅲ．①汉字－法书－作品集－中国－现代
Ⅳ．①J292.28

中国版本图书馆 CIP 数据核字（2013）第 226098 号

孙浩茗左笔镜体书法
SUNHAOMING ZUOBI JINGTI SHUFA
——书谱、三字经、百家姓、千字文、孙子兵法

孙浩茗 著

出版发行
（100706 北京市东城区隆福寺街 99 号）

北京文昌阁彩色印刷有限责任公司印刷 新华书店经销

2013 年 12 月第 1 版 2013 年 12 月北京第 1 次印刷
开本：880 毫米×1230 毫米 1/16 印张：17.5
字数：110 千字

ISBN 978－7－01－012598－5 定价：390.00 元

邮购地址 100706 北京市东城区隆福寺街 99 号
人民东方图书销售中心 电话（010）65250042 65289539

版权所有·侵权必究
凡购买本社图书，如有印制质量问题，我社负责调换。
服务电话：（010）65250042